主　编　　刘　铮

中国当代摄影图录：安哥
© 蝴蝶效应 2018

项目策划：蝴蝶效应摄影艺术机构
学术顾问：栗宪庭、田霏宇、李振华、董冰峰、于　渺、阮义忠
　　　　　殷德俭、毛卫东、杨小彦、段煜婷、顾　铮、那日松
　　　　　李　媚、鲍利辉、晋永权、李　楠、朱　炯
项目统筹：张蔓蔓
设　　计：刘　宝

中国当代摄影图录

主编 / 刘铮

AN GE 安哥

浙江摄影出版社

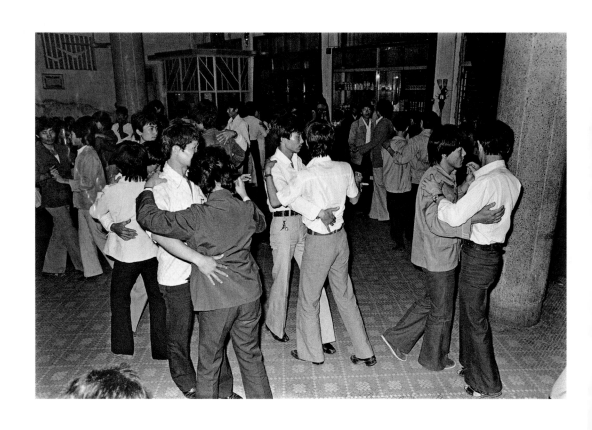

在海员俱乐部里跳舞的海员，他们常周游世界，跳起迪斯科也有型有款，广东湛江，1984

目　录

安哥的眼

文 / 杨小彦

记得那是 1980 年代发生在广州的事了。一天晚上，我被几个朋友叫上，说是去漫画家廖冰兄家看幻灯片展示。我估摸着是一些拍照片的人弄的聚会，想让大家议论一下他们的新作品。朋友把我拉去，是想着要一个写美术评论的人发发议论，好给他们这些"摄影家"摆摆位置。在那个年月，写美术评论也就是给画家们排座次，分个大小头目出来。而搞摄影的人看到画家们，总是有种矮了半截的感觉。搞美术的人呢，竟也以为摄影是个不起眼的东西，是美术的跟屁虫，只是模仿一些绘画效果的光影游戏而已，看与不看似乎没什么紧要。

不过，碍于朋友的情面，我还是准时赶到了廖冰兄的家。廖家的客厅不小，当中密密麻麻地坐着好几十人。白墙暂且做了屏幕，屏幕上正放着幻灯。幻灯是黑白的，全是广州街头的日常景观。放幻灯的就是拍照片的人，边放边做解释。因为灯已经熄了，所以没有看清他的脸。不过，那声音却颇为沉着，讲一口京腔普通话，内容却全是广州市井琐事。因为幽默，不时还会有哄笑声。整个气氛是温和而亲近的。

白墙上打出了一张照片，是两个大龄男女的结婚照。幻灯一打出来，大家就哄堂大笑了，因为照片中的人实在是苍老，脸上居然有了老年斑，模样长得也太过普通。好笑的还有照片中那男女的双眼，互相斜视着，完全看不出幸福与甜蜜。放幻灯的解释说，照片中的人是老知青，在农村多年，找不着对象，好不容易回到城里，给介绍认识了，于是便结了婚。照片的题目就叫作《大龄婚礼》。

这张照片，现在已经成了中国 1980 年代初的一个视觉象征，成了那个艰难岁月的影像见证。可当时大家只是觉得好笑而已，并没有太多的反应。当时在座的人，估计没有谁会比那放幻灯的更明白这照片的意义。那是一个现代主义开始成为年轻人时髦话题的年代，艺术界人士热衷谈论的是从后印象派到毕加索再到劳森伯格、波洛克的种种奇特风格与人生奇迹，摄影界则以"四月影会"的唯美追求为骄傲，同时把香港那个专门拍旅游风光照的陈复礼奉为艺术大师。打在白墙上的《大龄婚礼》，和现代主义、唯美风尚都没有关系，那只是一种生活的记录，朴素平实，机智幽默。接下来的幻灯片也都是同一类型：第一部彩色电视机搬进新房，第一次激光穿耳，第一次流产的广州选美，广州街头第一幅美国好莱坞电影《超人》的彩色招贴画，等等。每放一张，大家都会议论，因为那些都是每天的身边所见。加上放幻灯的添油加醋般的解说，那议论往往会演变成哄笑。

幻灯展示结束后，我认识了那个放幻灯的人，他叫彭振戈，自称安哥，发表作品写文章也用这名字，而且，周围的人也习惯于这样叫他。我问安哥是不是他的笔名，他笑笑说，大伙都习惯这样叫了，也谈不上什么笔名。他还说，写文章太少，所以也没有笔名。言下之意就是，这样称呼，并没有什么讲究。

安哥是北京人，说话有点啰唆，说到好笑的地方，会兀自先笑起来。我第一次见到像他

那样的视觉工作者，他并不说自己的摄影如何精彩，而是说照片里的人和事如何有趣。他更不像一个心性清高的艺术家，与人相见，会笑着套近乎，让你感到他的平民气质。其实，按他后来的自我介绍，我才知道，他爸多少也是个干部，家里有些来历，是有摆款资格的。像所有同龄人一样，安哥下过乡，进过工厂，后来到了中国新闻社，被派到广州，成了一个摄影记者。他说，这工作很好，合他的性格。合他什么性格呢？他说，他喜欢满街逛，看到有趣的，就按相机快门。这事让他感到了满足。

那阵子，"纪实摄影"这个词还没有在中国流行。那阵子的人们一天到晚忙着搞艺术，整天想着的是怎么样才能把"文化大革命"给耽误的才气弄回来。那阵子的年轻艺术学生们很幸运，眼也很高，瞧不起的东西很多。对比起来，安哥太朴素了。他没有说自己是搞艺术的，而说自己是个拍照片的。从我认识他开始，他就这样说。十几年过去了，他还是这样说。

后来，我进了美术出版社，做了图片编辑。因为编稿的关系，我开始和安哥接触多起来了。

安哥时不时就会和我联系，给我看照片，不厌其烦地述说着他拍照时的乐趣与见闻。同时，他仍然不时地举办幻灯观摩会，把街头景象放到白墙和屏幕上。有一次安哥来找我，他颇有些激动，说他在广东粤东山区大埔县一个叫百侯镇的地方，发现了一座博物馆。我有点纳闷，心想贫穷如粤东山区，哪来什么博物馆。等看了他的照片，才明白他所说的博物馆的意思。那是一座清代官宦人家的大宅院。有趣的是，这宅院本身以及四周内外的墙上，还残留着不同时期的各种文字与图像。且不说当年官宦人家的匾额还留着，残存的雕梁画栋仍然夺目。光是那墙内外的文字和画像，就让人流连忘返。在一处内墙上，一张临摹老画家王式廓著名素描《血衣》的画保存完好。从画面看，临摹的技巧自然不高，画中人物造型也幼稚，但那强烈的效果，却让人不得不联想到1950年代的"土改"运动。接着是合作化时期的东西，那是一幅墙面，上头写着"勤俭办社勤俭持家"的标题，底下则是一个生产小组社员工分分配表。外墙有一处地方，墙灰已经脱落了大半，残余部分竟然是一个"鸣放栏"，让人想起伤心的1957年"反右"运动。我没想到那场主要涉及知识分子的城市运动，也会在偏远的乡村留下这样的痕迹。让人看得心惊胆战的则是一处内墙，上面绘有巨大的"五种分子监督岗"的表格，表格里赫然写着一连串的人名，每个人名后面分别标明不同的成分。一看就知道，那些人全是"地富反坏右"，是"人民的敌人"。当然，大宅院里还有许多1980年代的对联、门画、年画，外墙挂着大把的干菜、红辣椒和风干的鸡，表明里头依然住着十几户不同的人家。他们就生活在各个时期的标志下，心安理得。其实，安哥主要是对人的生活状态有兴趣，所以他还把这些人家给拍了下来。他拍他们的日常生活、音容笑貌，让他们与这活生生的"博物馆"联为一体，让现实和历史有了一种奇特的关系。

安哥一面给我看照片，一面兴奋地述说着他是如何发现这地方，又如何被这地方的"历史"所刺激的。他还是那个习惯，讲事情，讲经过，讲他看到的人、看到的景观。言外之意，他只是一个忠实的记录者，不会做得比记录更多，但也绝不会做得比记录更少。

很快，安哥的这一组摄影作品给编发出来了。他针对自己的摄影，写了一篇有趣的文章，题目叫作《从前有座山》。在那文章里，安哥写道：

"有人觉得，我的作品有取笑别人之嫌。我觉得，我更多的时候是在笑自己、哭自己。我们中国人不要总是自我感觉良好，不自欺，才能前进。

"我妈半身瘫痪在床10年了。她失语、失明，但头脑清醒。给她平反的时候，她哭着唱起了没有词的《东方红》和《国际歌》。来看她的人说：'你妈的嗓子真好。'

"历史给我们这一代摄影记者的使命是把世事告诉市井小民。至于照片漂亮不漂亮，那是各花入各眼的事。最主要的是用心灵观照世界。普通人在普通的世界上过着普普通通的日子，一天又一天。

"女儿大了，让我讲故事，我愣了半天讲不出。我不会撒谎，我只会讲：'从前有座山……'女儿跳出我的怀抱走了，她不要听。

"当摄影记者以后，几位领导多次说过：'你的文字水平不错，以后做个多面手。'但是我总觉得文字不实在。只有摄影是千真万确、实实在在的。"

这不是一篇关于自己如何从事艺术的文章，它更像篇散记。文章安了个似乎与作者摄影主题不太相关的题目，可细心读读，才知道作者真正想说的意思是：他看到的世界，是"从前有座山"那样的世界。那世界周而复始，普通得没有办法再普通了。

想想也是的，安哥本人就是一个普通得没有办法再普通的人了。如果说他有与常人不同的地方，那就是：他有一双尖锐的眼睛，含泪而幽默。就像他说的那样，他看，他笑，他也哭。

所以他拍的那些照片，同样让人看，也让人笑，更让人哭。

本来中国的现实就是既让人看，也让人笑，更让人哭的。可是，多少年来，中国养了许多摄影家，他们也去拍照，却拍了一大堆没什么好看，没什么好笑，更没什么好哭的"摄影艺术"出来。他们大概不会认为安哥的照片是艺术，因为他的照片不太讲究光线，构图有点毛病，所拍摄的对象往往很不雅观。那么，摄影艺术是否就是那种有着完美的构图、惊人的光线组合和雅观的形象的"作品"呢？这样的"作品"，的确是不让人看，不让人笑，更不让人哭的。

回头来再看看安哥拍的《大龄婚礼》，真是欲哭无泪！可是，想过没有，究竟那让我们哭泣的缘由是什么？是那男女太苍老的脸庞，是那场太迟才降临因而说不清楚是幸福还是辛酸的婚礼，还是那丝毫也不掩饰的镜头……

那是一段往事。那不仅仅是一段往事，而是比往事更多一些。

是的，安哥不是那种让人敬畏的艺术家，但是，他那双含泪而幽默的眼睛，却让历史具有了非凡的视觉意义。随着岁月的流逝和阅历的丰富，我越来越清晰地意识到，中国需要的恰恰是用这样的眼睛去作这样的观看。中国人要看清中国人自己，就需要做这样的没有掩饰的审视。中国的往事，应该不仅仅是往事，而是要更多一些。

后来，听说安哥借调到香港"中国旅游出版社"工作。我知道这消息，只是想，让他那样的人去拍旅游风光照，有点可惜。再后来，听说他真的跑了许多地方，真的拍了许多优秀的风光照。几年以后，一次偶然的机会，我在香港见到了安哥。他还是那老样子。我说，这几年跑了不少地方吧？他笑笑说，累死，累得趴下了起不了身。我问他拍什么东西，他还是那副表情，说，我也不知道，反正社图片库里的片子够用上好一阵子了。我又问他想不想留在香港发展，没想到他认真地盯着我说，不想。他想了想，说，我觉得这地方和我没什么关系，我还是喜欢从前那块土地。我当时不太把安哥的话当真。1990年代初，有多少大陆人想到香港去发展，去过过和从前完全不一样的生活。朋友当中，先是去香港工作，然后就留在那块"文化沙漠"上的，想想还真不少。

不久，安哥真的回到了广州，重操旧业。他依然奔跑在大街小巷和穷乡僻壤，为普通人"立此存照"；他同样不时地举办幻灯展示会，放他自己的片子，也放别人的片子。他的幻灯展示会聚集了越来越多的年轻人，他们有共同的爱好和需求，他们希望能展示自己的观看和关注。安哥的幻灯展示会，比摄影展更吸引人。

这几年我的变动太多，居然后来侨居到了海外，所以与安哥的联系也日渐减少了。偶尔听到他的消息，多半是朋友来信讲述他的幻灯展示会上的新东西。他在1990年代的纪实摄影圈中，名气也开始大了。他的照片，开始受到了后辈人的重视，他们认为那才是历史。

其实，现在想来，我与安哥交往的那段时期，正是一种带有中国特色的1980年代"现代主义"兴起的时期。许多人，包括我在内，通常不自觉地用了这种带引号的现代主义眼光来读解他的日常观看，而觉得他的观看不够刺激，不够富有图像感。那时的年轻摄影工作者们，开始知道了布勒松、克莱因、爱伦·马克、史密斯、布拉塞、维加、弗兰克、曼·雷、雪曼、阿勃丝等影像大师，开始为那里头的超现实主义、现代主义、情欲窥视癖、流浪气质和镜头冲击力所感动，也开始尝试为中国建立自己的富于刺激性的影像走廊而奔走呼号，试着让中国的影像离开沙龙与唯美，去流浪、去偷窥、去攻击、去猎奇。十几年过去了，一旦脱去那"现代主义"的伪装后，我才比以往更强烈地意识到安哥所观看、所记录的一段历史，那日常的、温暖的、含泪的、幽默的，但也着实让人揪心扯肺的历史意味着什么。我在安哥普通的照片中，在他不间断的"幻灯展示"中，越来越清晰地看到了他那双眼睛。我仿佛看着他笑着，最后却会笑出眼泪来。

2002 年初夏

作品

北京、上海、昆明的知青在大勐龙曼飞龙塔上，云南景洪，1973

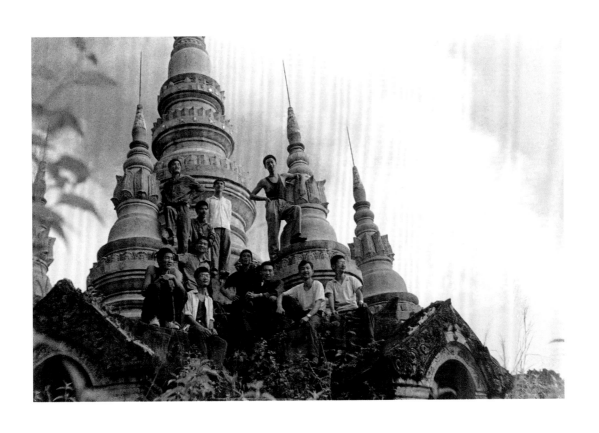

渡船艄公，广东五华，1980

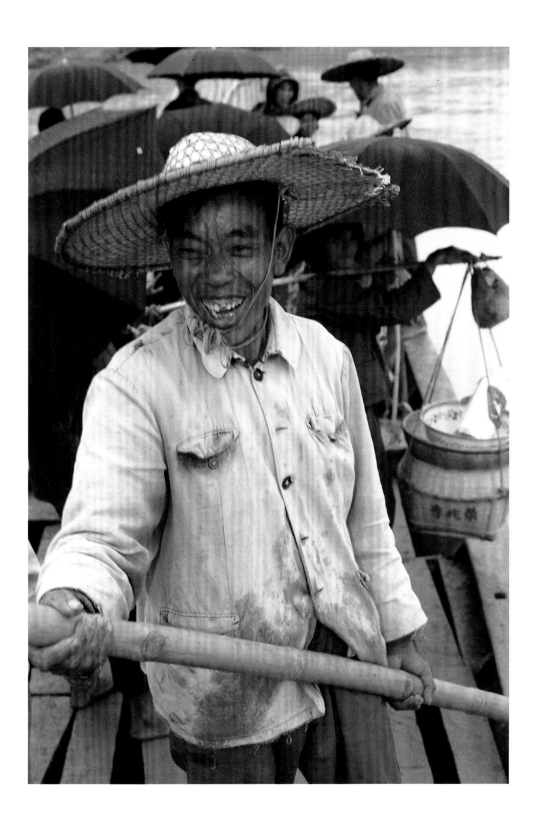

服装厂的女工们隔窗看热闹，广东开平，1980

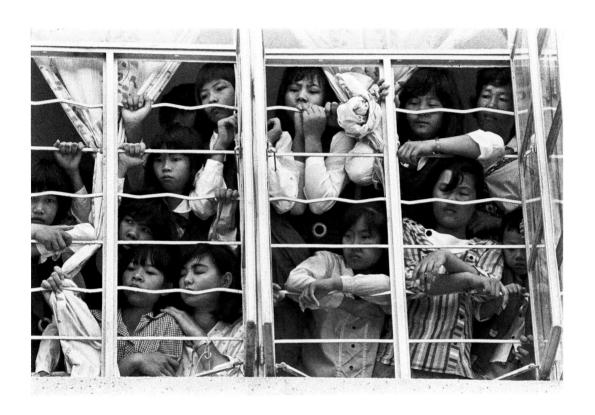

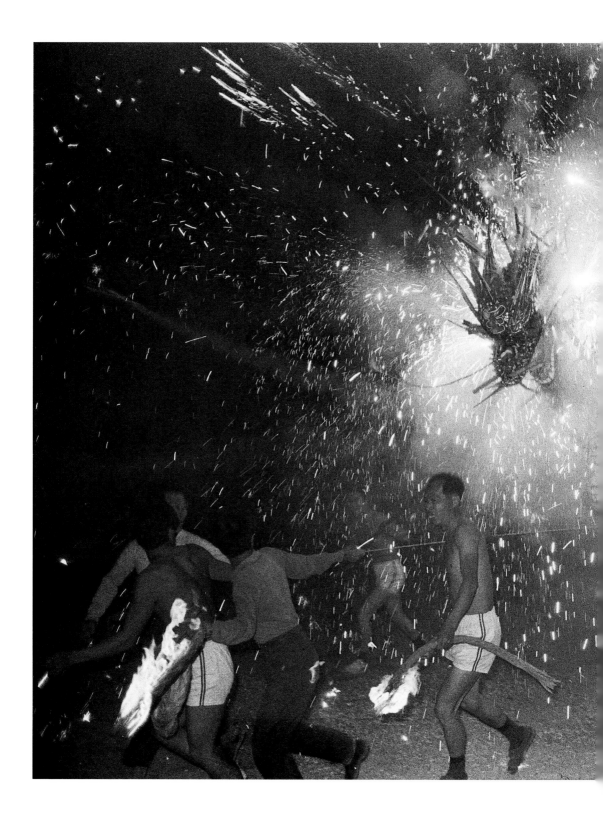

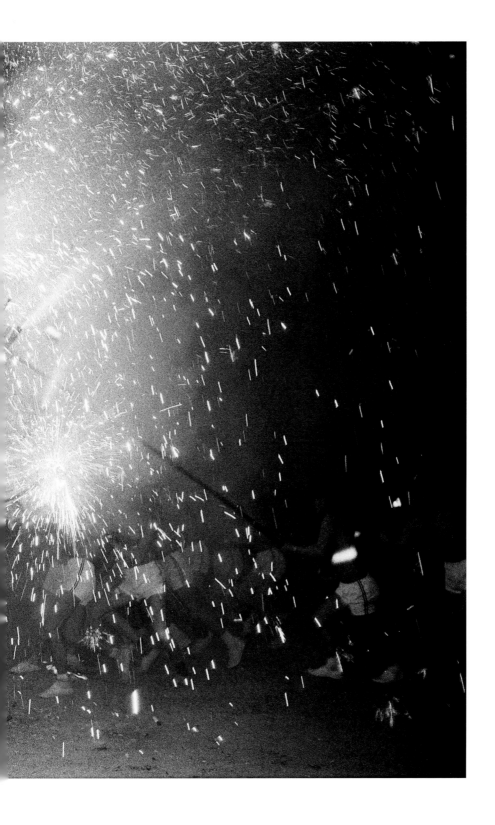

元宵节埔寨镇烧龙，广东丰顺，1981

17

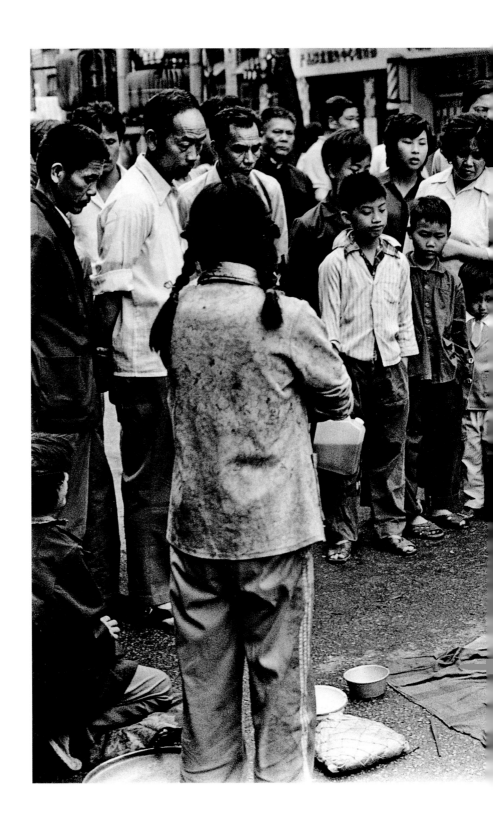

北方来的乞丐在中山五路街头卖艺，广东广州，1981

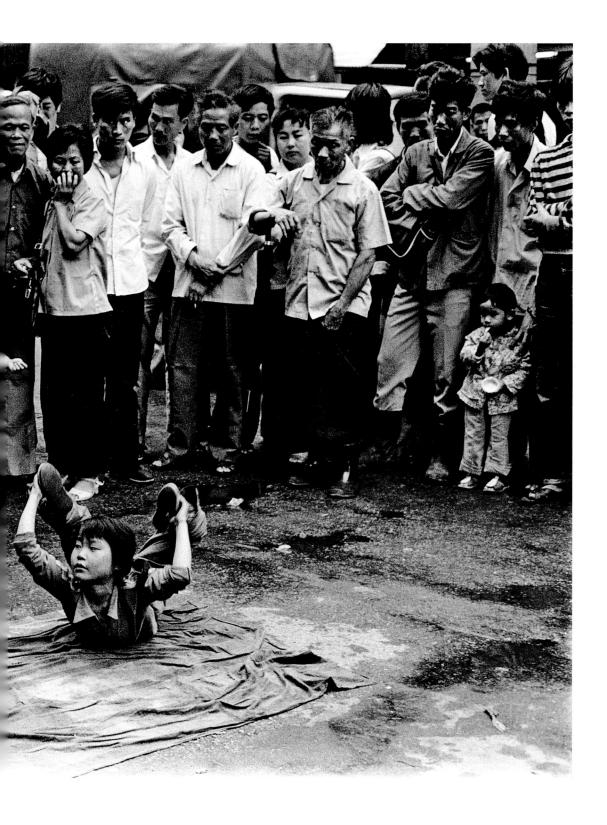

首届大龄青年集体婚礼上的一对夫妇，广东广州，1983

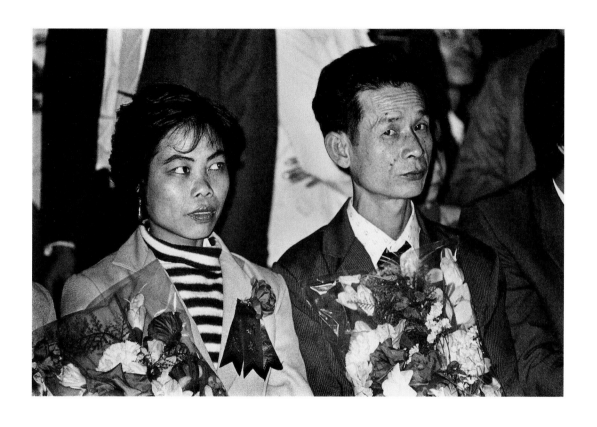

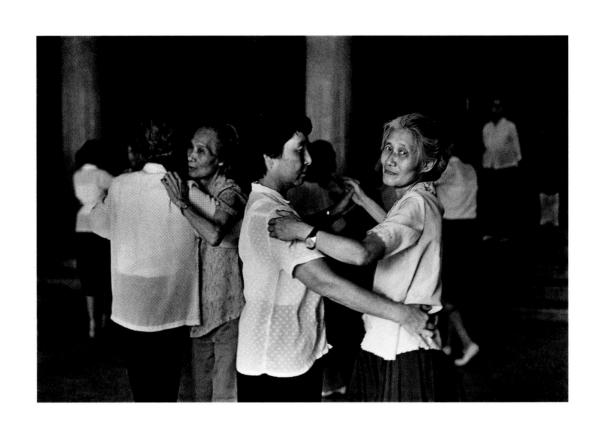

在军区礼堂跳交谊舞的老人，广东广州，1983

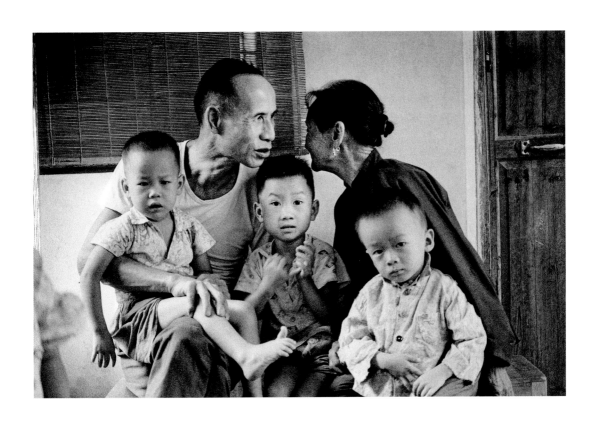

抱着孙子的老人，广东蕉岭，1983

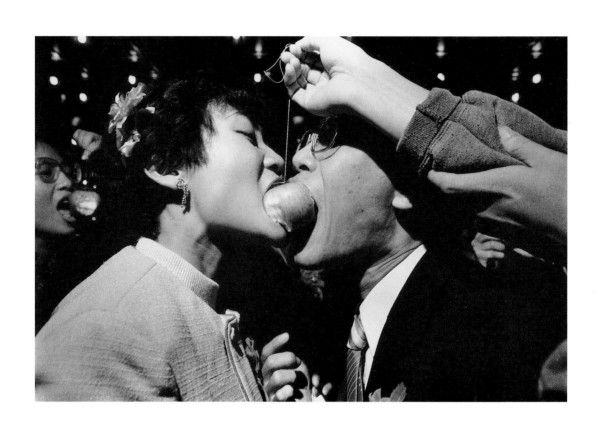

第二届大龄青年集体婚礼，广东广州，1984

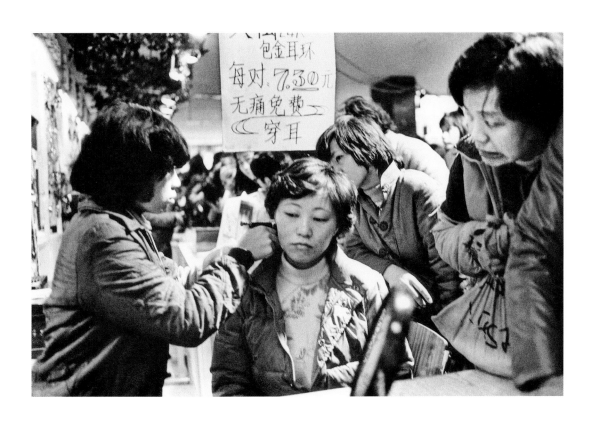

首届"美在花城"博览会上的无痛穿耳摊档，广东广州，1984

英歌舞队，广东普宁，1984

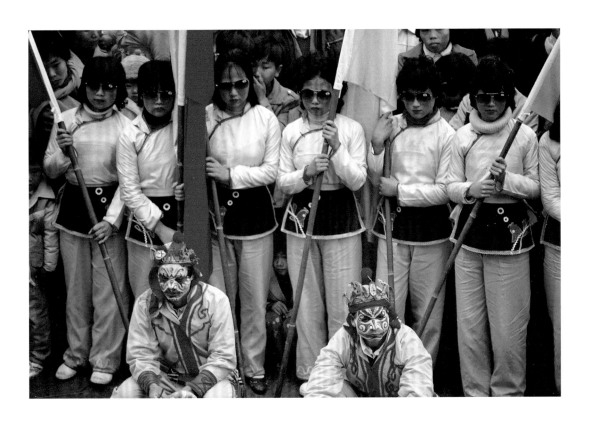

春节广东普宁县乡村的英歌舞队，广东普宁，1984

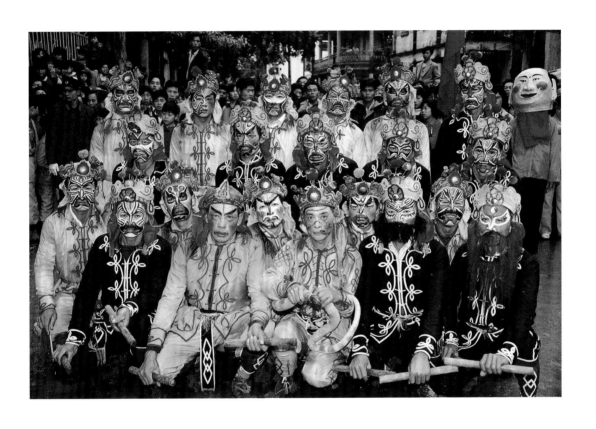

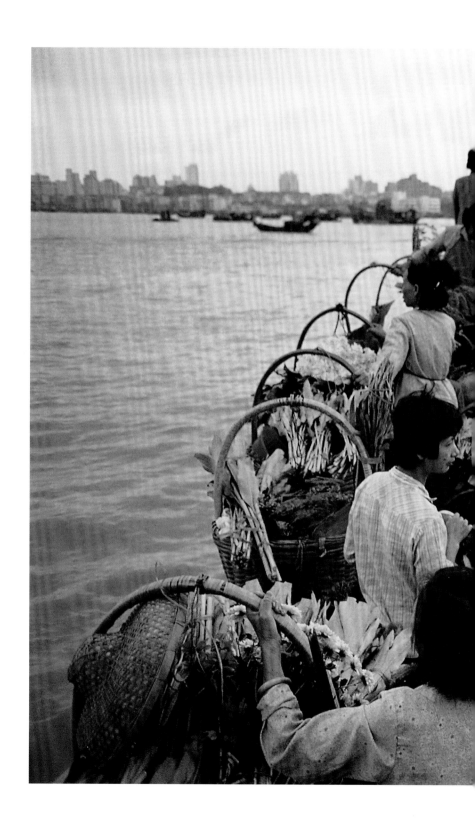

花农每天清晨乘船去澳门卖花，广东珠海，1984

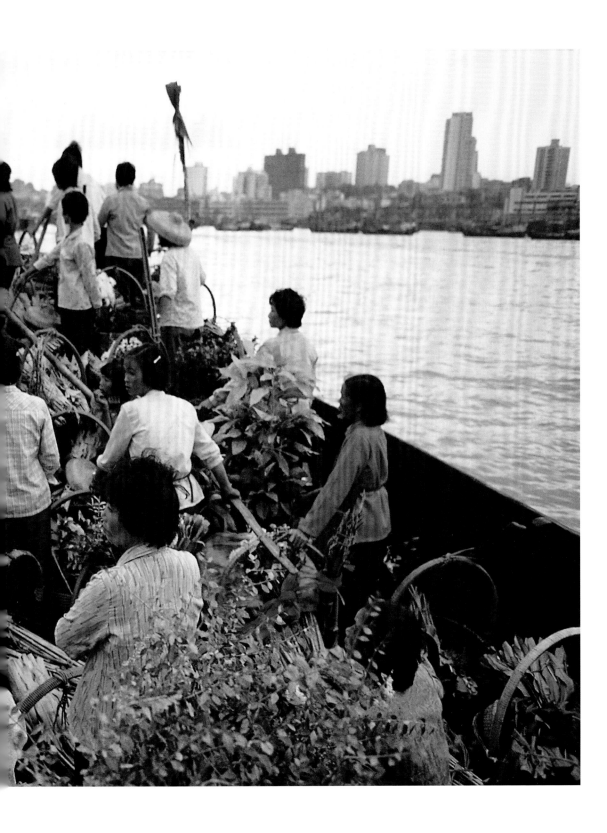

儿童电影院的《超人》(《超人》是从好莱坞引进的第一部大片) 海报, 广东广州, 1985

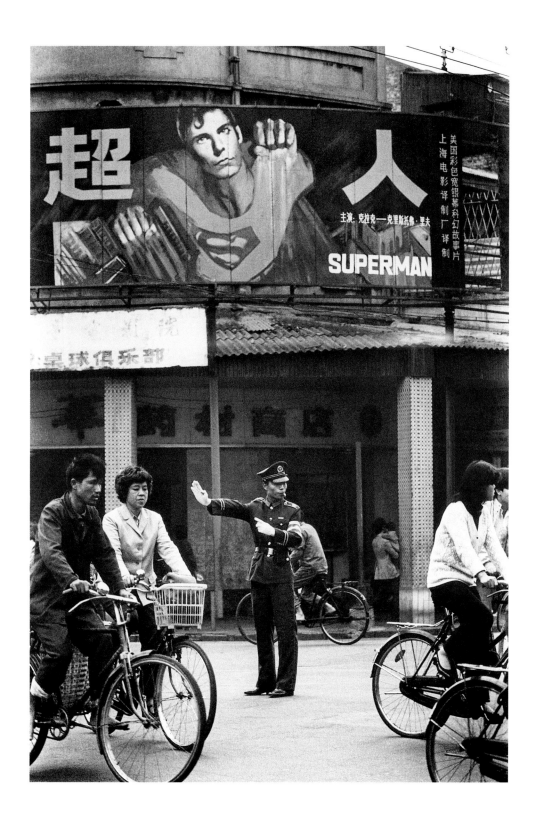

美国前国务卿基辛格慕名参观清平街自由市场，广东广州，1985

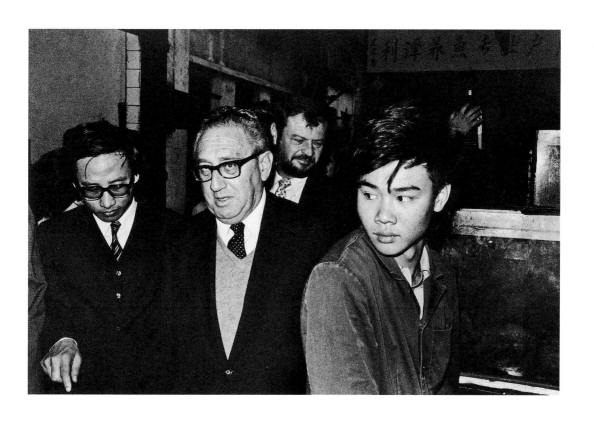

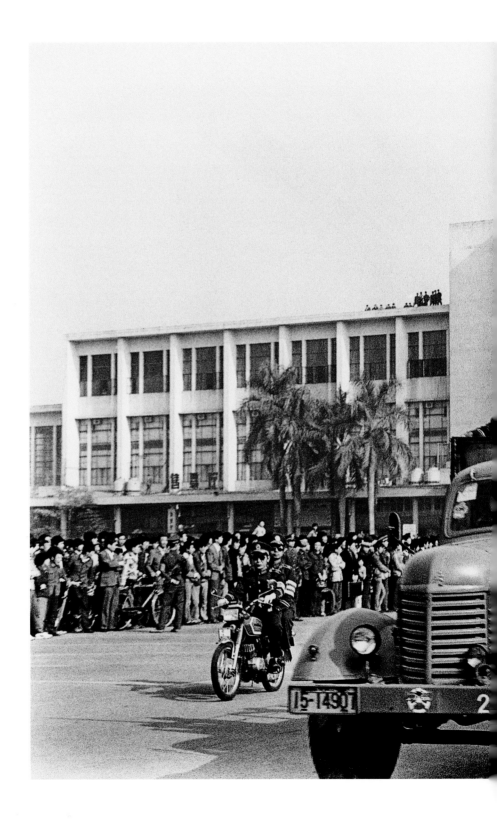

在广州火车站广场举行的公判大会，广东广州，1985

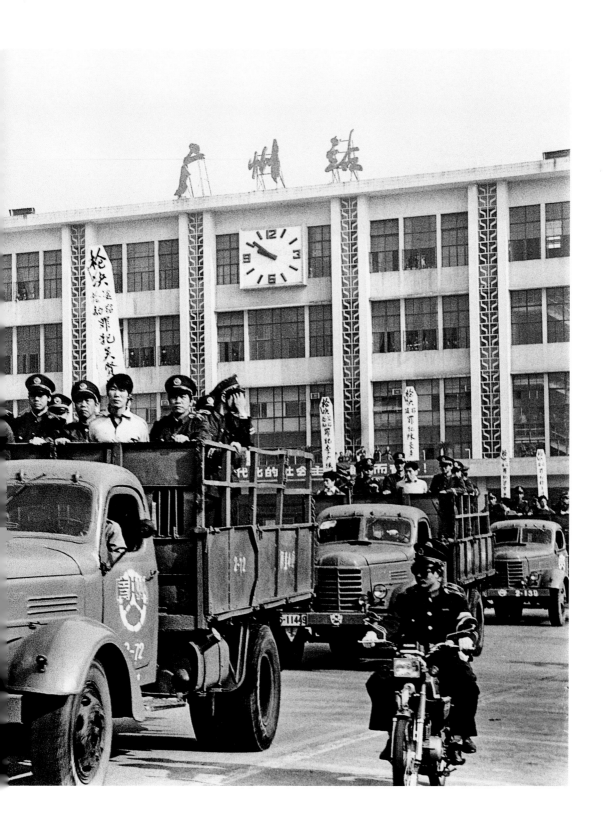

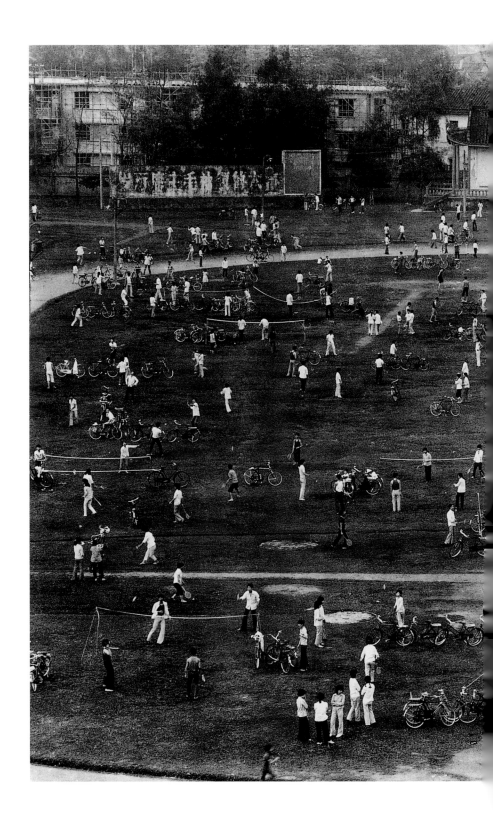

每天清晨，许多市民在大球场上晨练，广东揭阳，1985

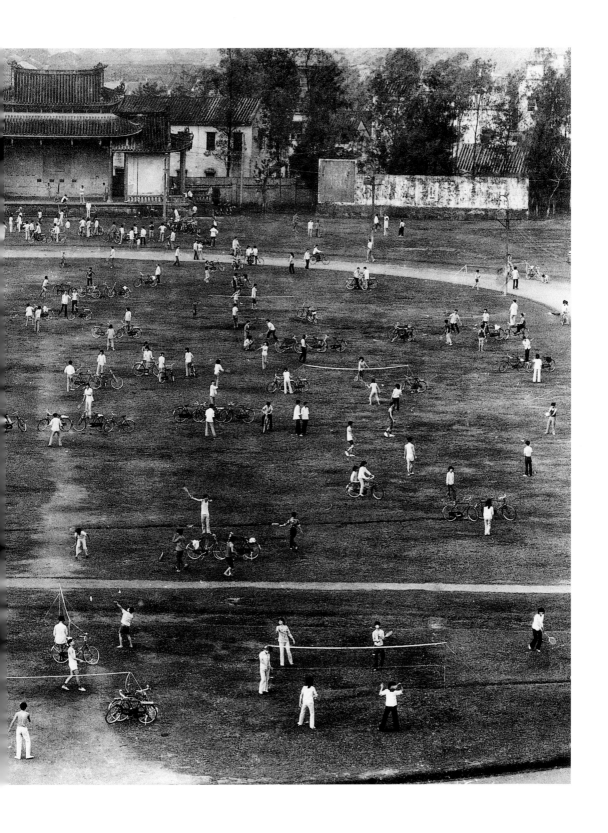

英国女王来访时，她的皇家游艇停泊在黄埔港，广东广州，1986

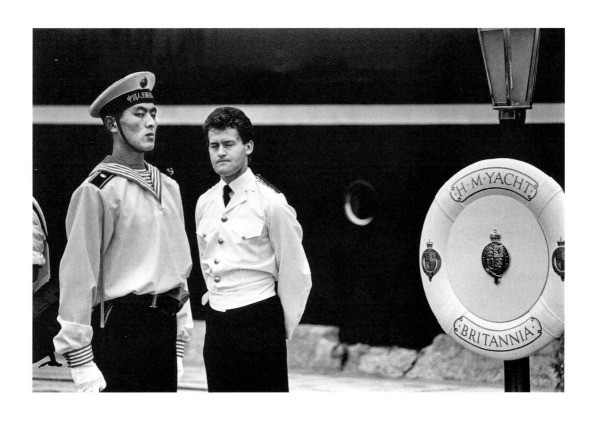

百侯镇老屋墙上遗留的炭笔壁画和标语，广东大埔，1986

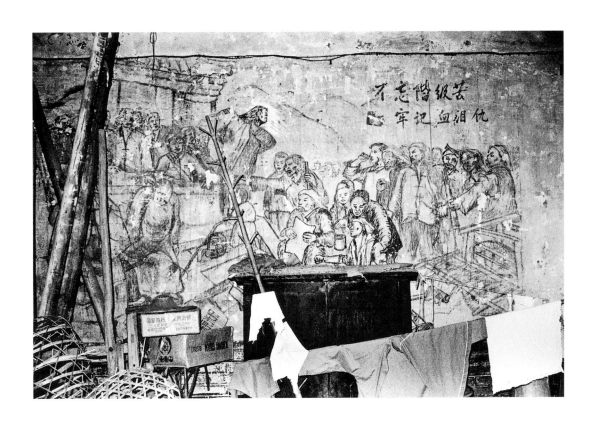

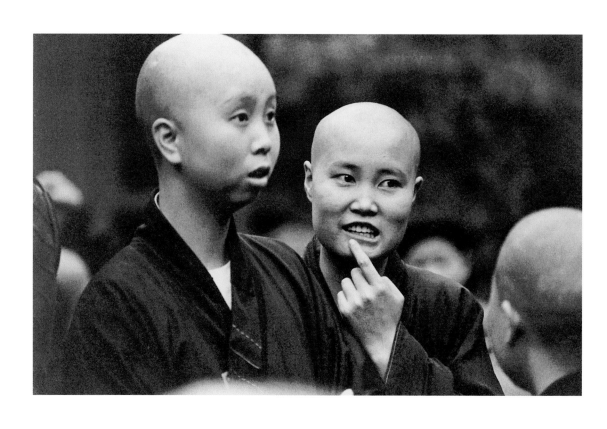

参加法会的年轻沙弥尼，广东乳源，1986

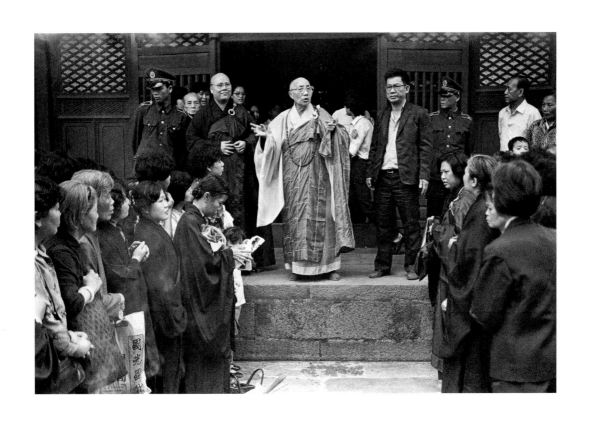

举行光孝寺重新开光的仪式前，住持与政府官员讲话，广东广州，1986

第一座大型游乐场开业，百岁老人坐上了儿童小火车，广东广州，1986

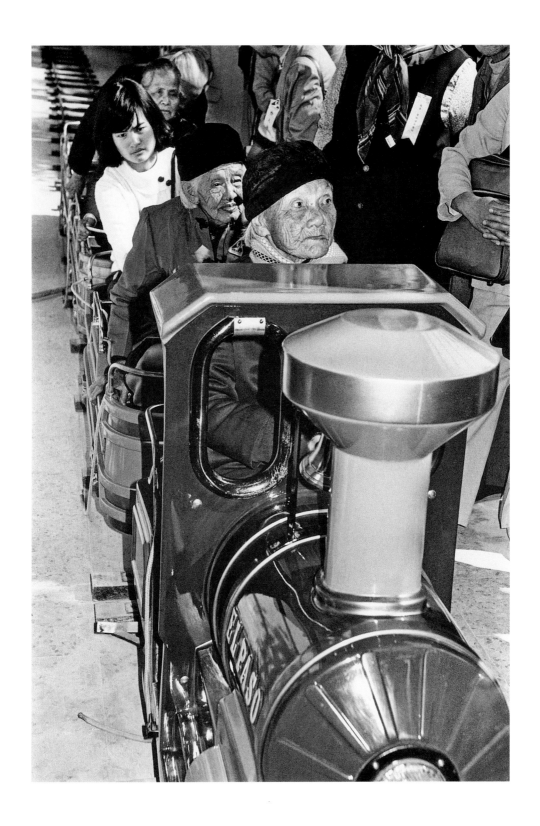

换了新警服的警察在越秀公园合影，广东广州，1986

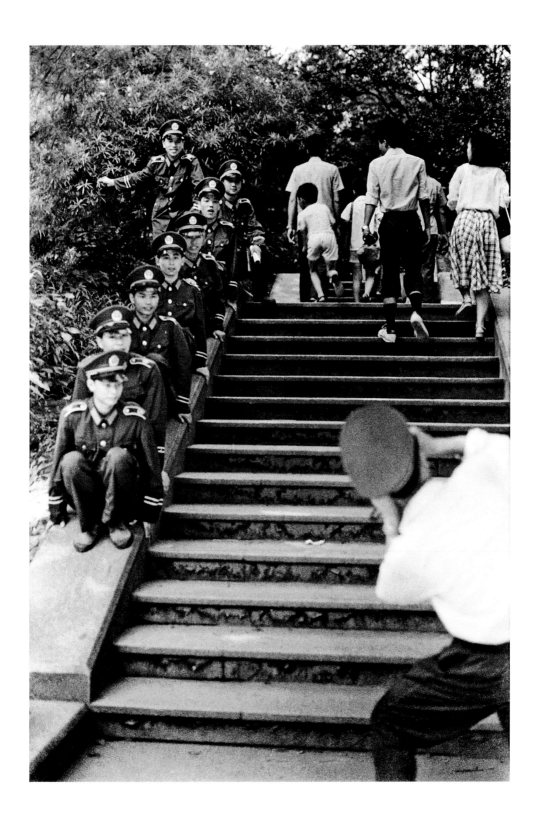

中国大酒店前，路边的一对情侣，广东广州，1986

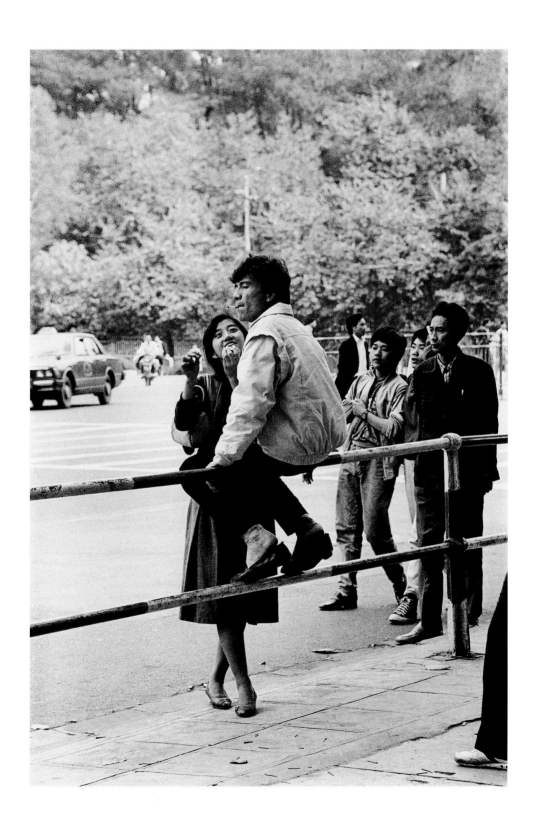

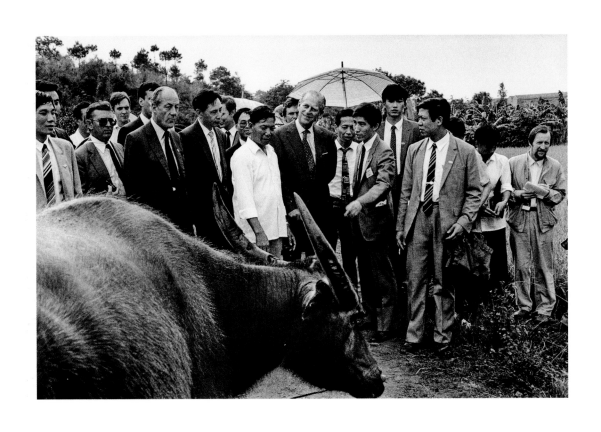

英国女王访华时，菲利普亲王抽空去广州郊区参观，他对耕田的水牛颇感兴趣，广东广州，1986

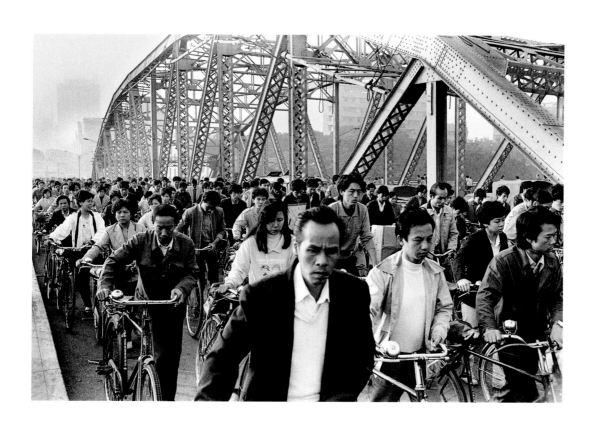

每天早上推着单车走上海珠桥的人流，广东广州，1986

泰康路木排头的小巷婚礼，广东广州，1987

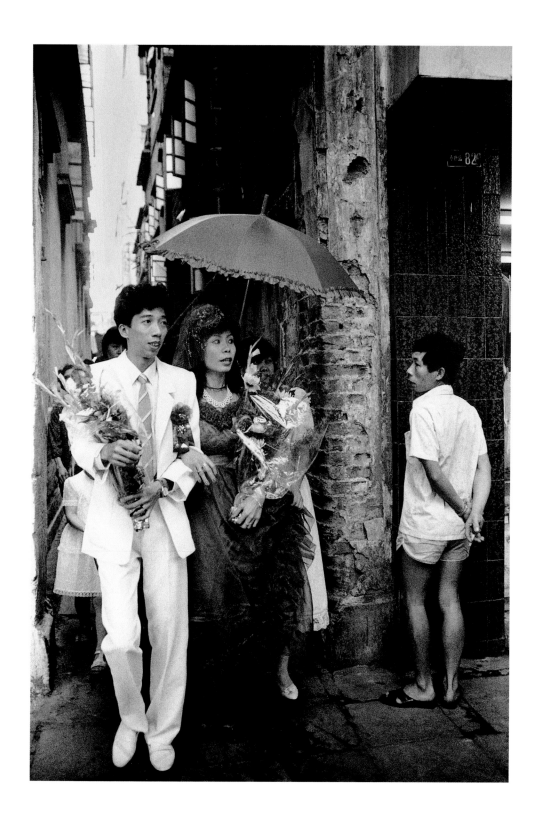

深圳市以扶贫的名义在广东山区招工，来报名的少女轮流由干部登记并测量身高，广东五华, 1987

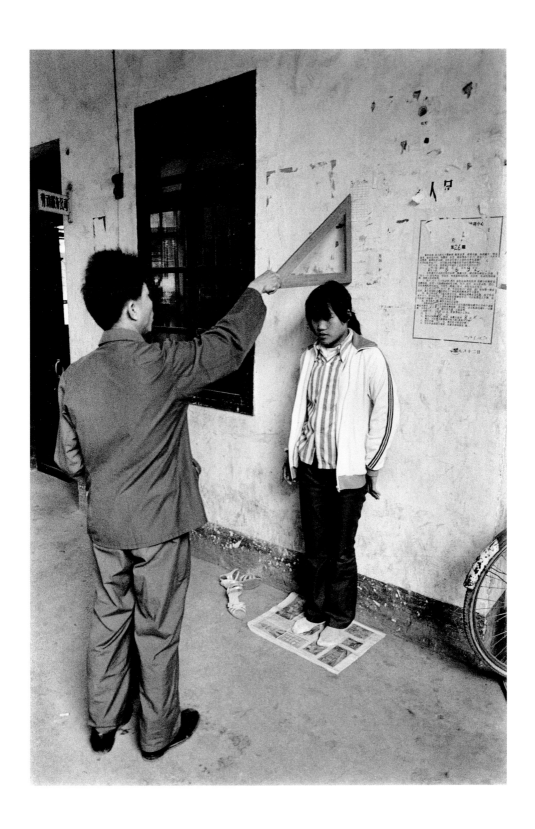

中越边境的战事已近尾声，炮火间隙，解放军战士跳起了迪斯科，云南老山，1987

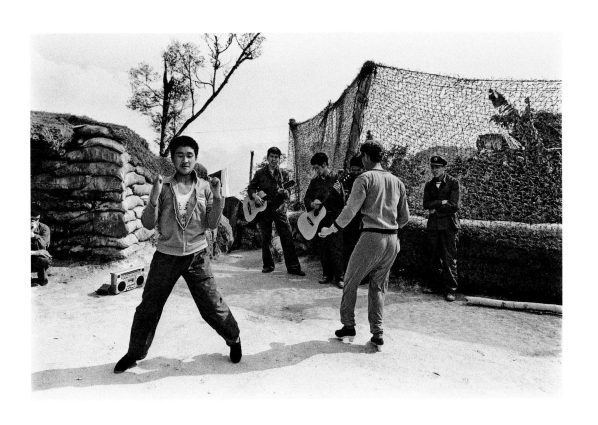

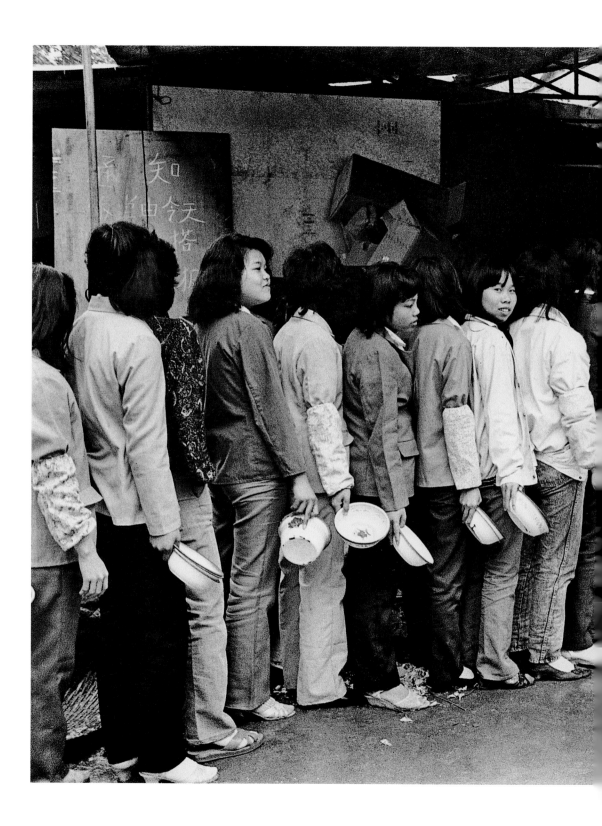

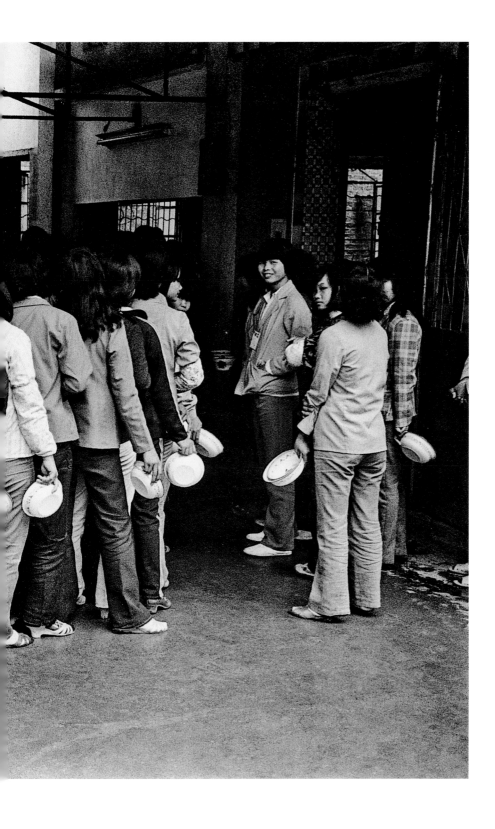

一家来料加工厂的食堂外，广东东莞，1988

长江三峡码头上披红巾的工人，四川万县，1988

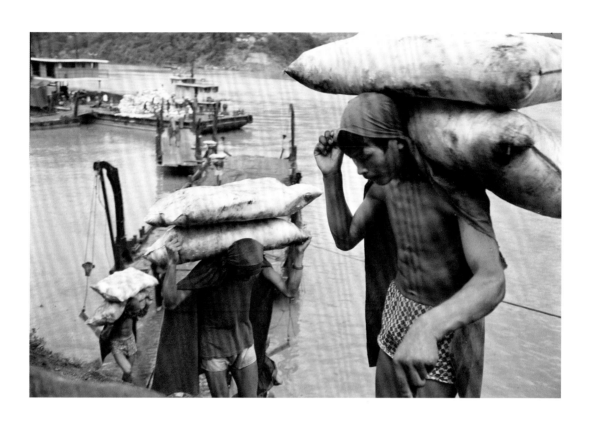

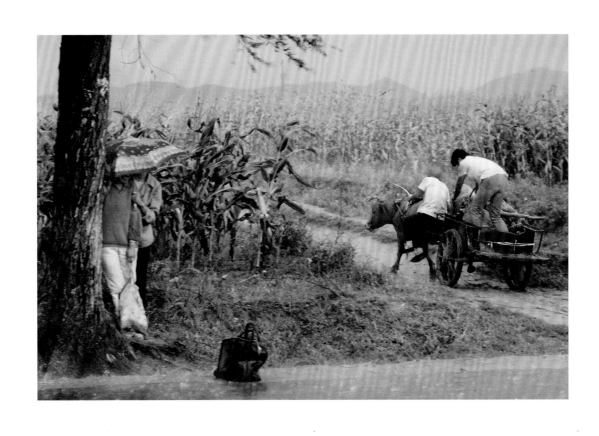

避雨的路人，河北易县，1989

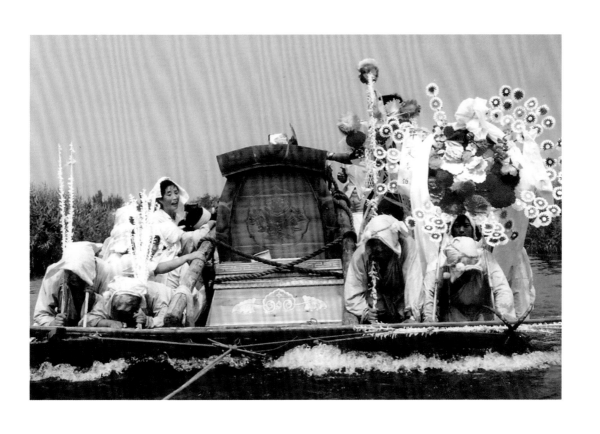

水上葬礼，死者的坟地在苇子地中，将与水永存，河北白洋淀，1989

旅游局组织的"中苏一日游"，人们在举行集体婚礼，黑龙江黑河，1988

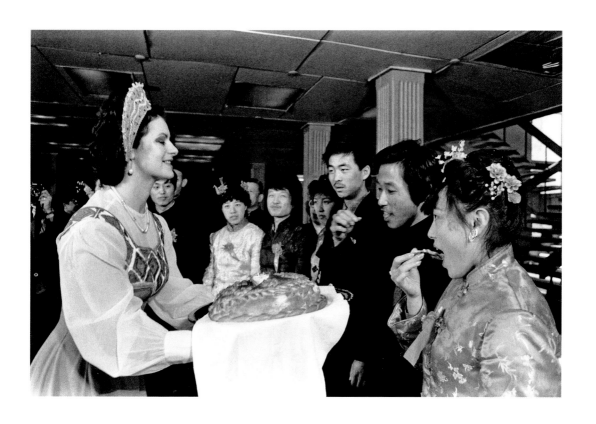

渡口，广东阳春, 1990

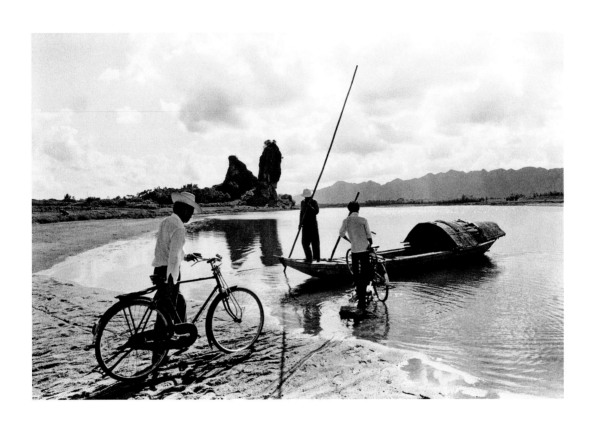

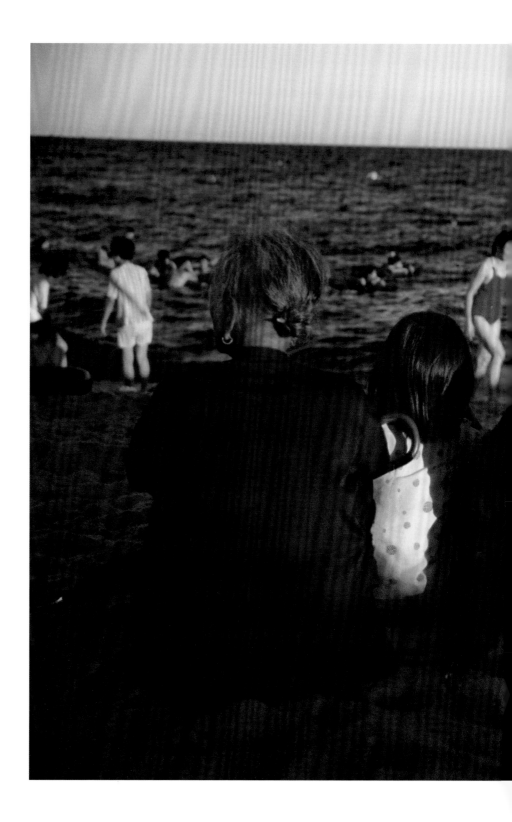

两位本地老太太带着小孙女坐在闸坡海滩上，看花钱来大海游泳的城里人，广东阳江，1990

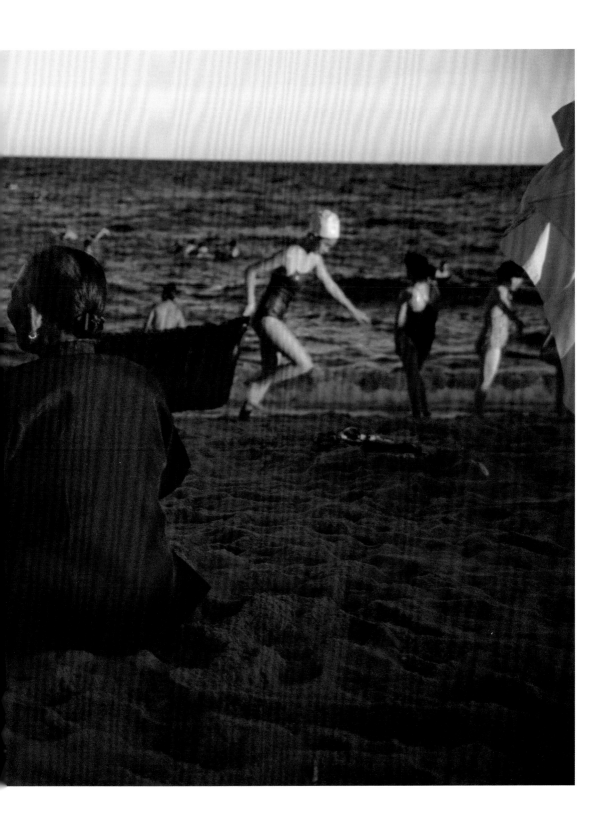

在公路上惨死于车祸的摩托车手，云南勐海，1990

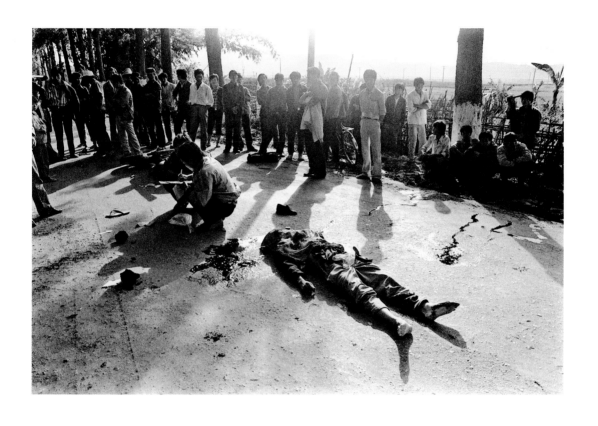

六一乡老年健身队的小脚老太太们不仅舞剑，还跳迪斯科健身，云南通海，1990

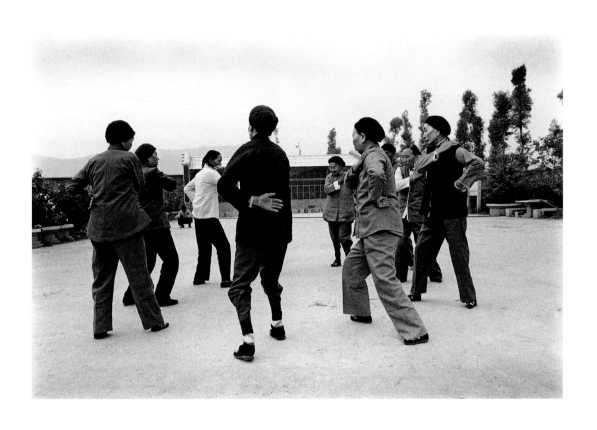

闹元宵的背哥队，河北丰宁, 1991

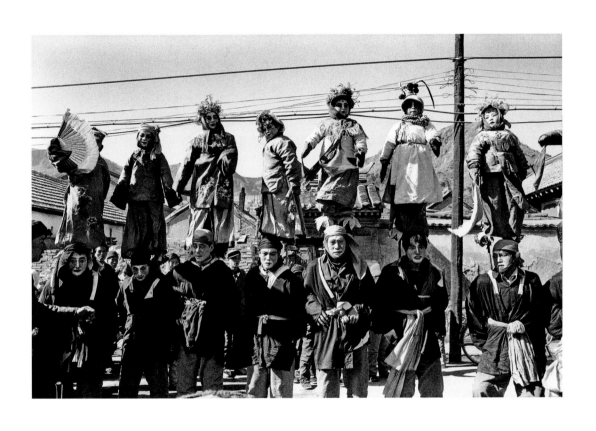

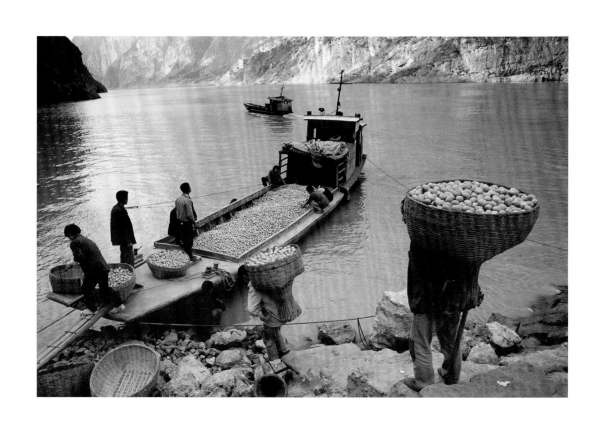

长江三峡收运柑橘的码头，湖北秭归，1991

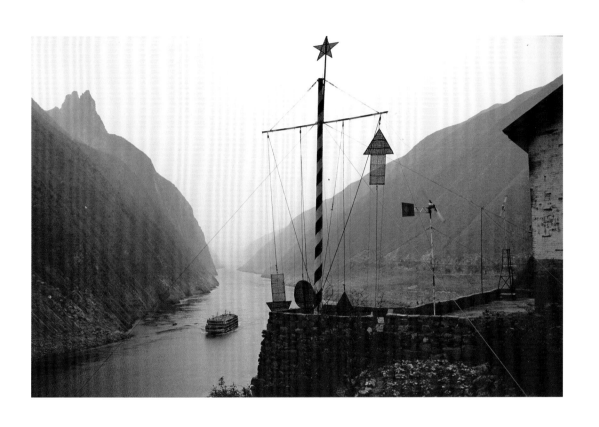

长江三峡巫峡段的青石信号台，四川巫山，1991

巫山镇上骑摩托车回家的人，四川巫山，1991

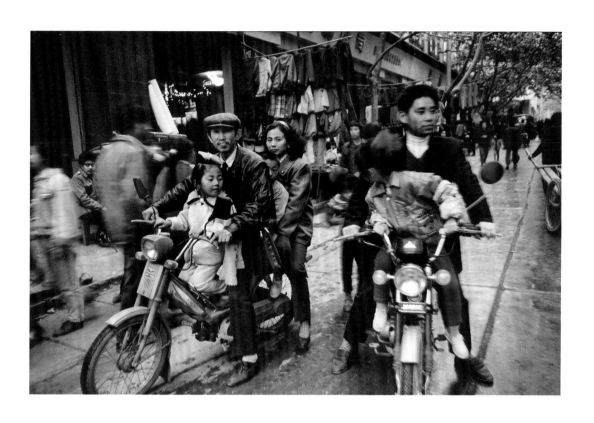

用矿泉水泡头治病的老汉，黑龙江五大连池，1992

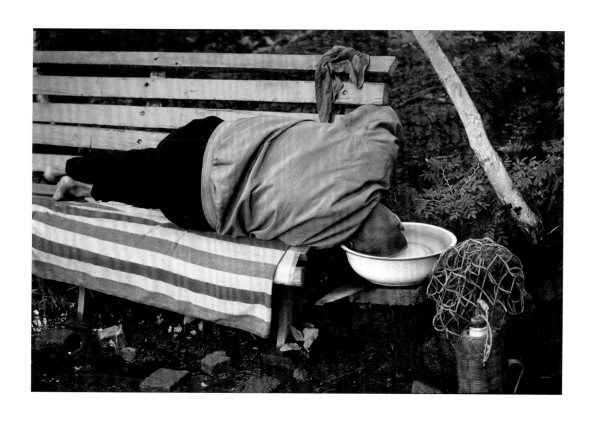

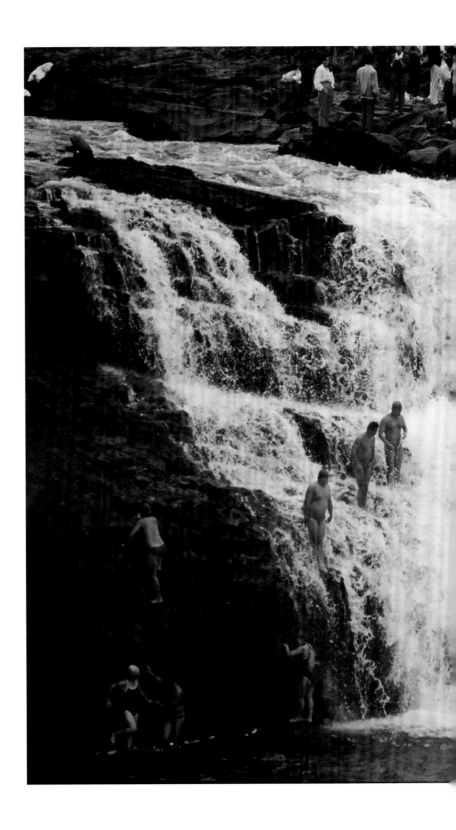

立秋日的镜泊湖旁，跳瀑布的游泳者，黑龙江牡丹江，1992

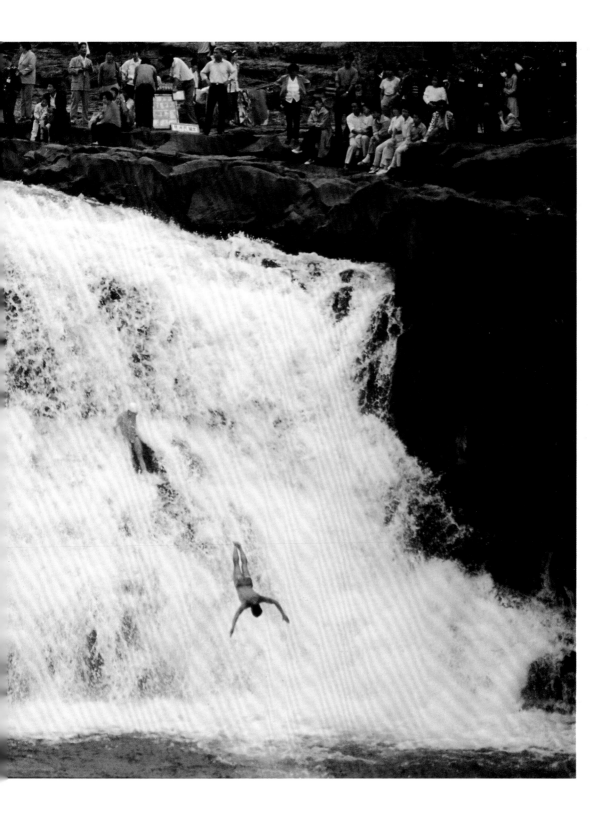

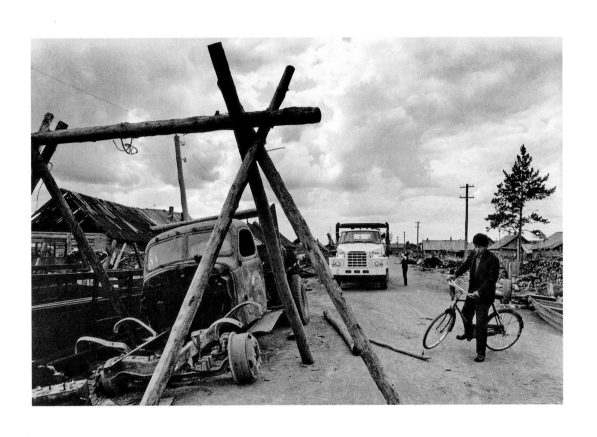

与俄罗斯隔江相望的村镇，这里的汽车都是苏联的产品，黑龙江，1992

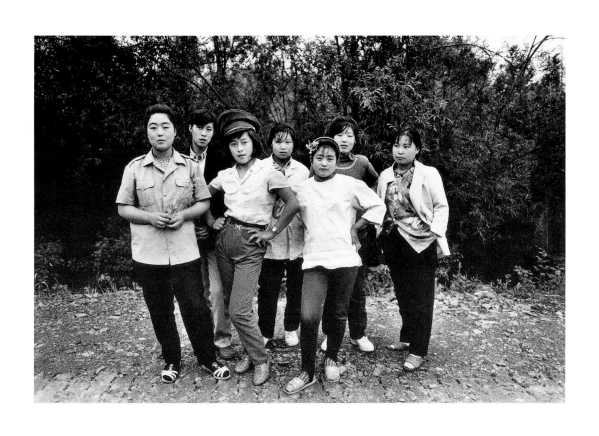

大兴安岭林场女工，黑龙江漠河，1992

少林寺的年轻武僧，河南登封，1993

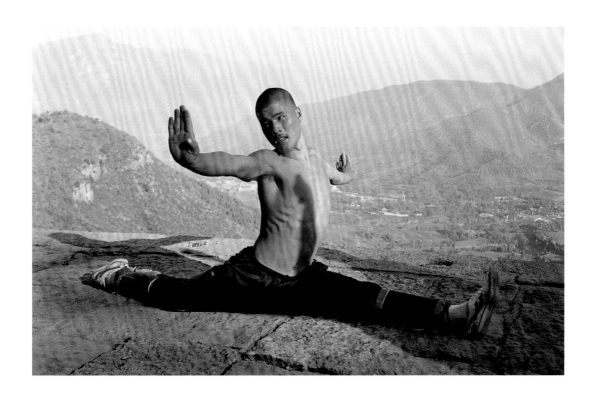

太平镇的路边酒店，广东东莞，1995

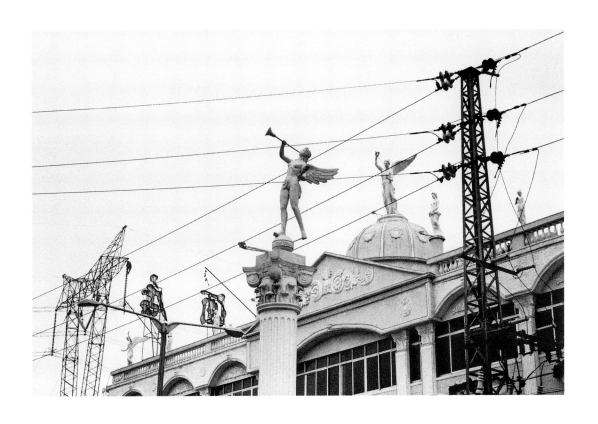

火车站排队买票的长龙，广东广州，1995

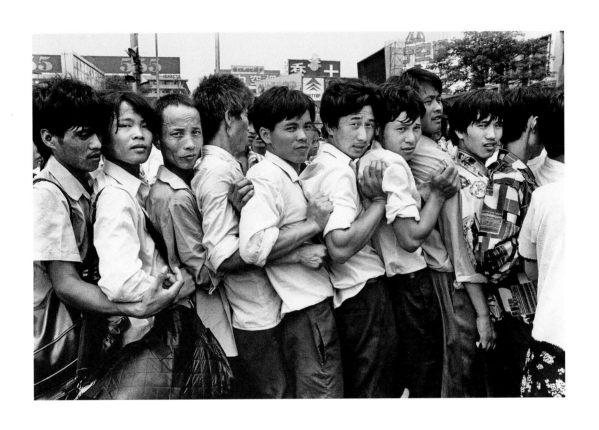

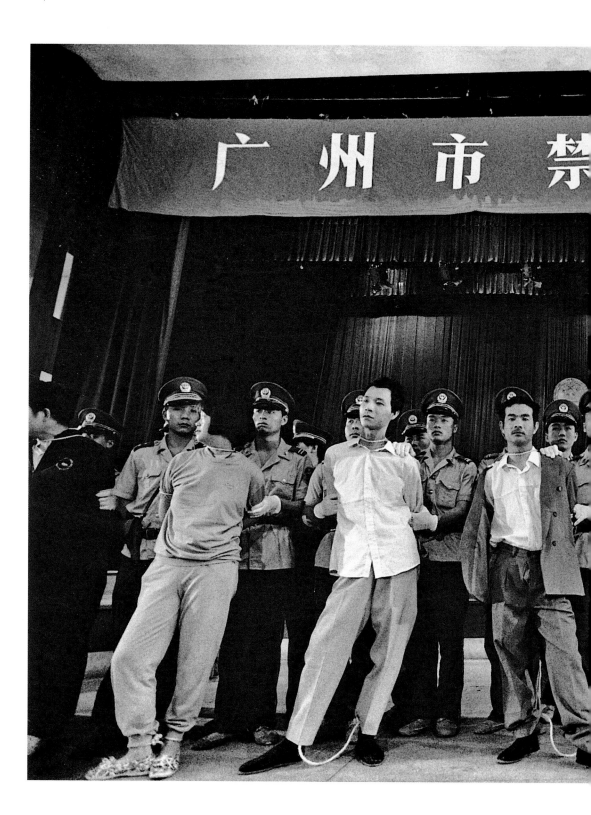

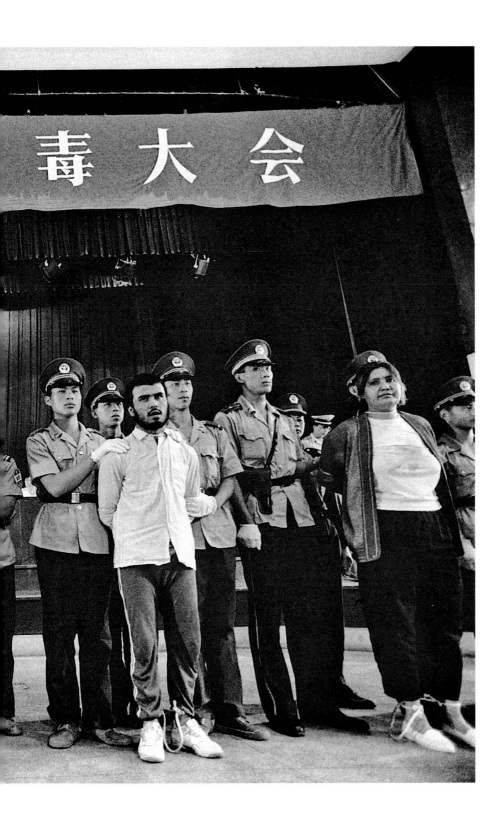

法院召开禁毒大会，广东广州，1995

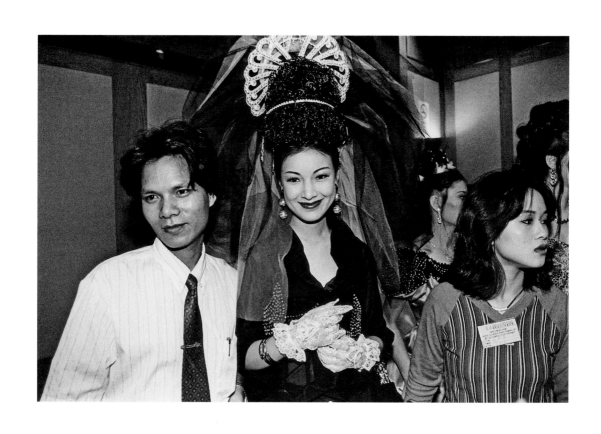

发型大赛的模特与观众合影，广东广州，1996

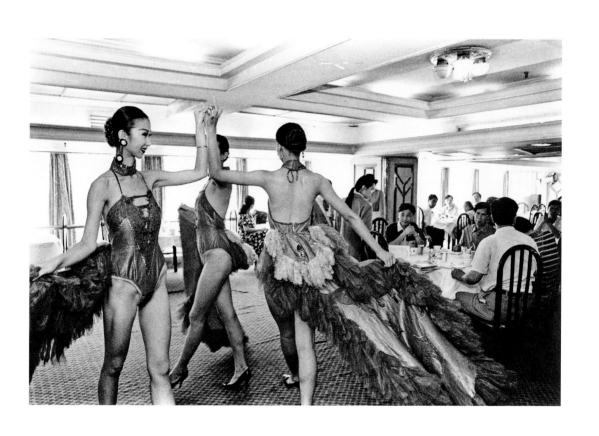

由外地姑娘组成的时装模特表演队在酒楼表演，广东广州，1996

公安学校的女学员在毕业典礼上表演硬气功，广东广州，1997

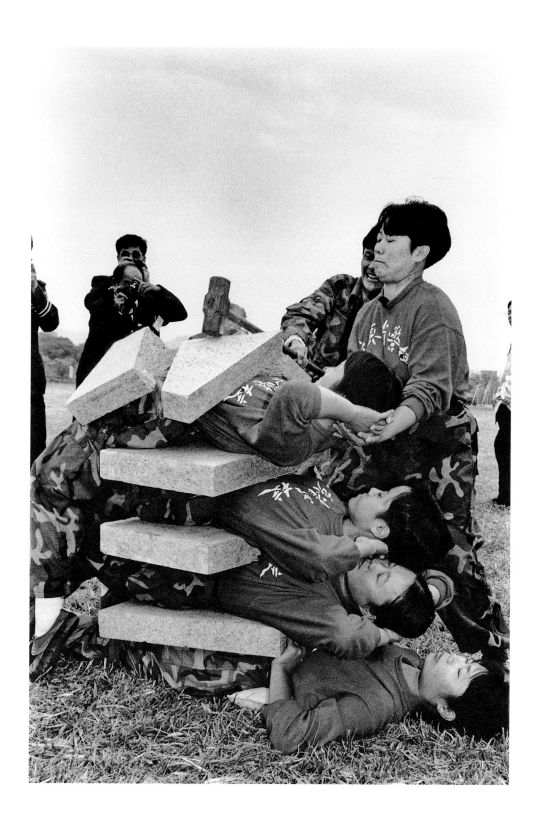

"愚自乐园"里的雕塑，广西桂林，1999

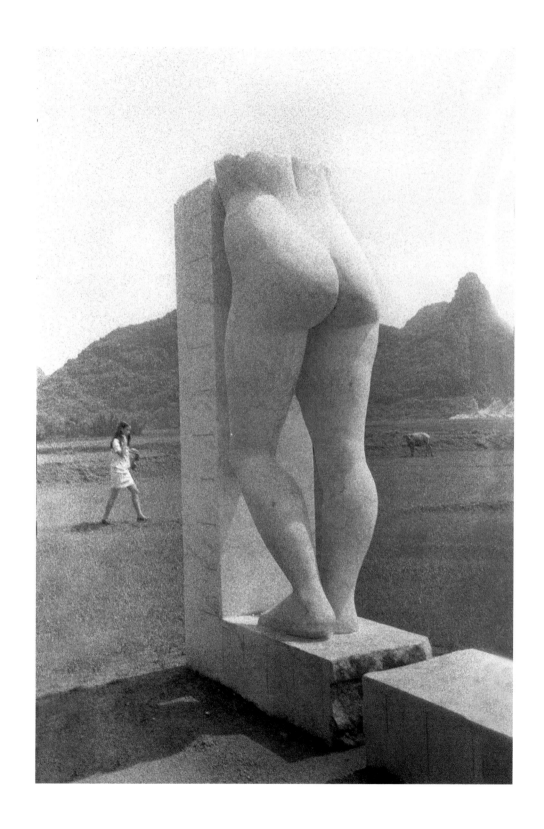

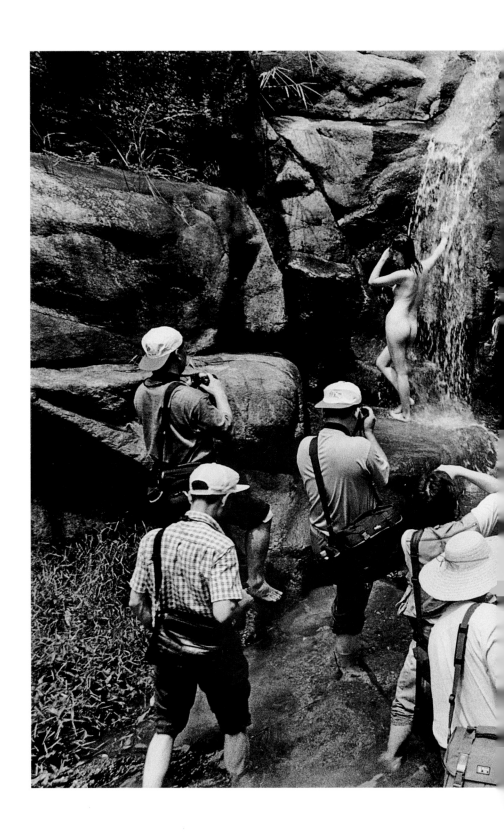

广州的人体摄影发烧友邀请模特到山林溪水间拍摄，广西从化，2000

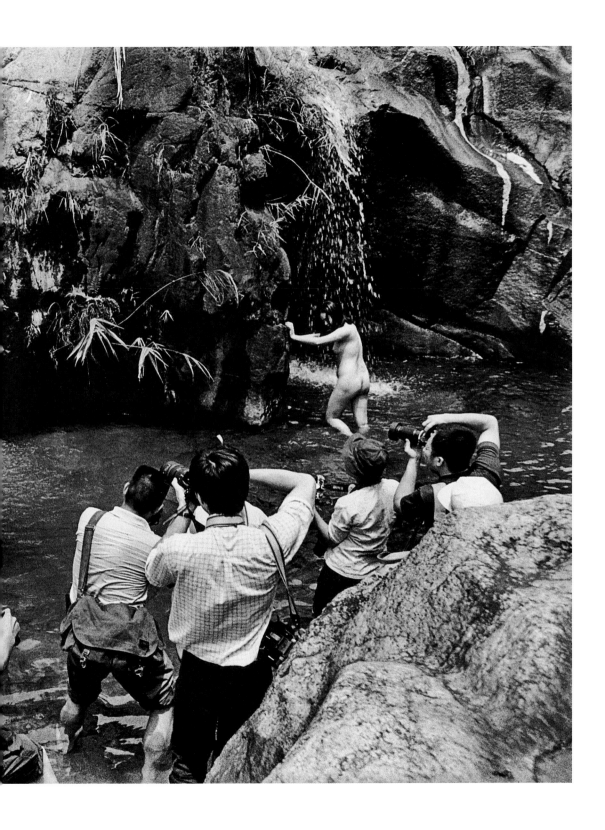

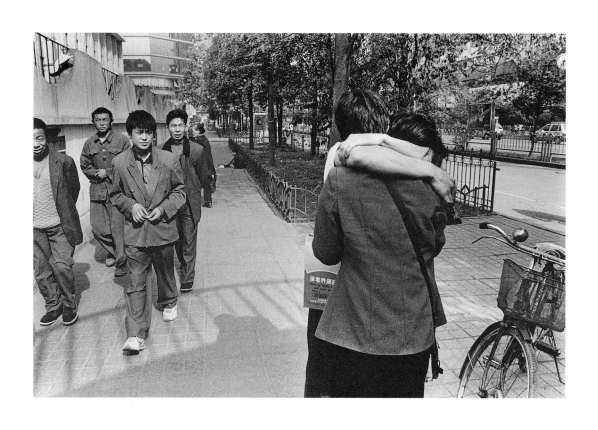

一对像是进城打工的情人相拥而立，四川成都，2000

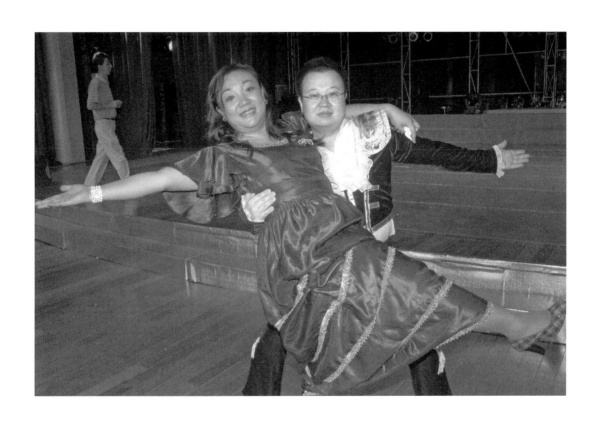

外企员工在联欢会上跳舞，广东珠海，2005

砖窑工人，云南勐腊，2006

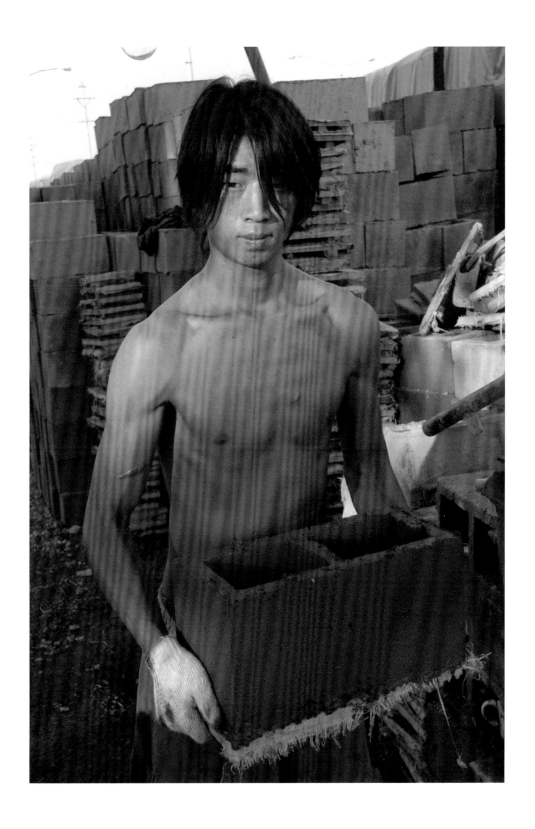

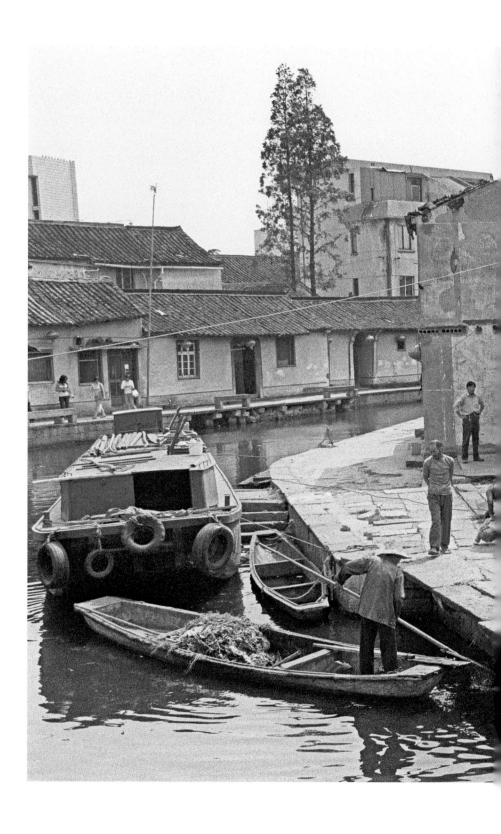

社戏，浙江绍兴，2006

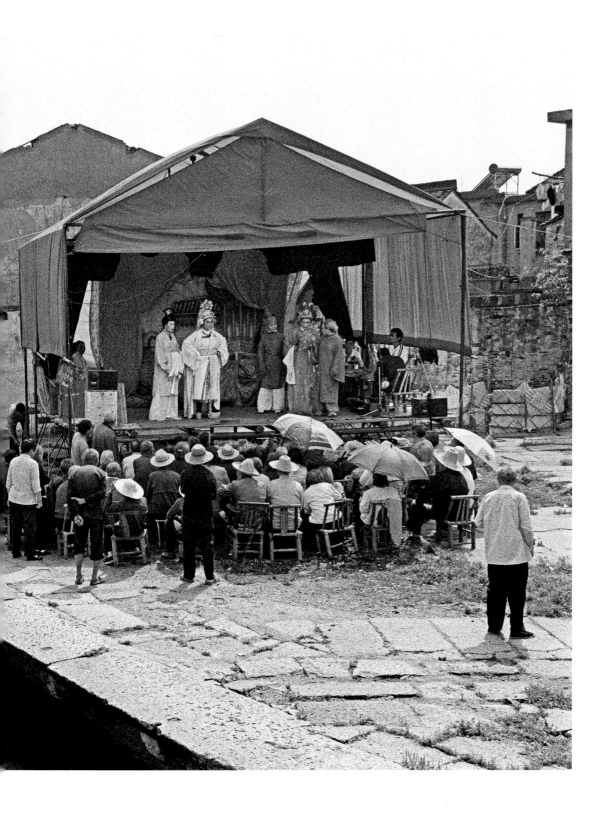

几个盲人结伴而行，江西九江，2007

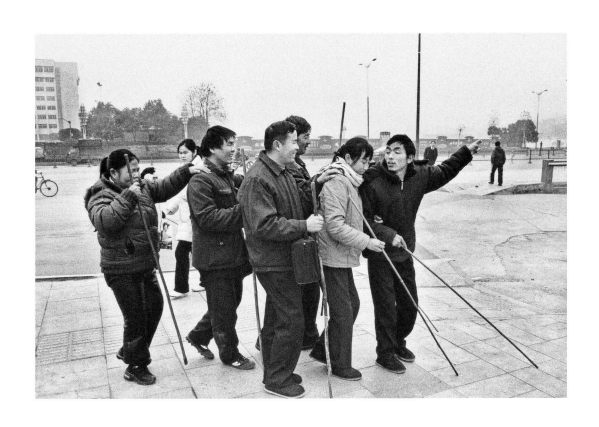

责任编辑：王思嘉
责任校对：高余朵
责任印制：朱圣学

图书在版编目（ＣＩＰ）数据

中国当代摄影图录 . 安哥 / 刘铮主编 . -- 杭州：
浙江摄影出版社 , 2018.8
ISBN 978-7-5514-2225-3

Ⅰ . ①中… Ⅱ . ①刘… Ⅲ . ①摄影集 – 中国 – 现代
Ⅳ . ① J421

中国版本图书馆 CIP 数据核字 (2018) 第 132072 号

中国当代摄影图录
安　哥

刘　铮　主编

全国百佳图书出版单位
浙江摄影出版社出版发行
　　　地址：杭州市体育场路 347 号
　　　邮编：310006
　　　电话：0571-85142991
　　　网址：www.photo.zjcb.com
制版：浙江新华图文制作有限公司
印刷：浙江影天印业有限公司
开本：710mm×1000mm　1/16
印张：7
2018 年 8 月第 1 版　　2018 年 8 月第 1 次印刷
ISBN　978-7-5514-2225-3
定价：138.00 元